열화당

의리를 지킨 소 이야기

책마을 사람들에게 전하는
義牛圖의 메시지

The Story of a Dutiful Cow

Its Message to the People of the Bookcity

이기웅 엮음

Edited by Yi Ki-ung

열화당

차례

의리를 지킨 소 이야기

Contents

The Story of a Dutiful Cow

'의리'와 '예절'이 넘치는 책마을을 꿈꾸며

서문—'북시티에서 엮는 이야기' 총서의 첫권으로 『의리를 지킨 소 이야기』를 펴내며

새로운 것은 완전한 모습으로 우리를 기다려 주지는 않는다. 모든 새로운 것은 과거를 반영하고 현실을 투영하여, 비로소 미래를 치향한다.

1980년대말부터 지금까지 우리는 책마을 출판도시를 입안하고 계획하여 만들고 가꿔 나가면서, 늘 우리 출판의 일신—新을 염두에 두어 왔다. 그리고 그 새로움이란 어떤 것인지, 어떠해야 하는지에 대해 고민하고 또 고민했다.

옛것을 따르기만 한다면 구태나 모방에 빠질 것이요, 법도에 맞지 않는 새것만을 추구하다 보면 괴이해지기 마련이니, 이는 일찍이 연암燕巖 박지원朴趾源이 「초정집서楚亭集序」에서 '문장을 어떻게 써야 하는가'를 고민했던, 옛것을 따르는 '법고法古'와 새것을 추구하는 '창신創新'의 문제에 다름 아닌 것이었다.

연암의 "옛것을 본받으면서 변화할 줄 알고, 새것을 만들면서도 법도에 맞게 한다(法古而知變 創新而能典)"는 말은 어느 일에나 준용準用될 탁월한 결론이었다. 전통을 계승하되 변화를 꾀하고, 새로운

Dreaming of a Community of Book Lovers with an Overflowing Sense of Duty and Courtesy

Preface—In Conjunction with the Publication of *The Story of a Dutiful Cow*, Vol. 1, "Tales from the Bookcity" Series.

Things new are seldom perfect, as they must reflect on the past and be worked through the present before pointing to the future.

The renewal of the Korean publishing industry has been on my mind ever since my involvement in the late 1980s in conceiving, planning, and building the Bookcity. I struggled with the questions of "What is newness?" and "What should newness be like?" It is because I knew that blindly following old ways will make one a mere imitator, and pursuing newness without proper order will result in monstrosity. This issue is very similar to what Bak Ji-won 〔朴趾源, pen name Yeon-am (燕巖), 1737-1805〕, a renowned practical school author and novelist in the second half of the Joseon Dynasty, agonized over that is, "How should one write?" Bak boiled it down to combining *beopgo* (法古: following the old) and *changsin* (創新: pursuing the new).

미래를 개척하되 법도에 맞게 한다는 연암의 문학방법론, 우리들이 출판도시를 세우고 가꿔 나가는 데에는 이러한 방법론이 준거準據되었다고 생각한다.

물론 오늘의 시각에서 옛것이라는 범주는, 연암 시대의 동양적 세계관 안에서의 그것과는 달리 모든 인류문명의 소산을 포괄하는 것이기에, 우리는 세계 유수의 도시와 건축물, 책마을 들을 두루 보고 익히는 것을 게을리하지 않았고, 그런 후에 처음으로 출판도시에 세운 건축물이 바로 '인포룸Inforoom' 이었다.

1999년 9월 9일, "꿈과 예절이 흐르는 문화산업도시의 설계와 건설" 이라는 캐치프레이즈 아래 출판도시 건설의 전초기지가 될 인포룸 개관기념식이 의미심장한 분위기 속에서 치러졌다. 앞으로 조성될 출판도시의 모습을 표현한 '꿈' 과 '예절' 이라는 두 단어에는, 우리의 옛것(예절)을 오늘에 맞게 계승하면서 동시에 새로운 것 즉 미래(꿈)를 가꿔 나가자는 상징적 의미가 깃들여 있었다.

당시 많은 사람들이 '예절' 이라는 단어를 사용한 데 의문을 품었던 게 사실이다. 한 후배 출판인은, 행사가 시작되던 아침 아홉시부터 끝맺는 저녁 아홉시까지 나를 따라다니며 "'꿈' 은 알겠는데, '예절' 은 뭡니까" 하고 연신 물어 왔다. 나는 웃으면서 "나중에 알게 될 거요!" 라는 말로 대답했던 때를 아직 생생히 기억하고 있다. 어쩌면 이 글은 칠 년여 동안 미뤄 왔던 그의 질문에 대한

Bak Ji-won arrived at an outstanding conclusion Follow the old while knowing how to accept the new, and pursue the new while maintaining proper order (法古而知變 創新而能典). I believe this literary methodology of Bak Ji-won was followed in the creation and nurturing of Bookcity. Of course, I had to go beyond Yeon-am's limited, Orient-based world view, and embrace all products of all human civilizations in creating Bookcity. In this spirit, I did not tire to visit and learn of world's major cities, outstanding architectural edifices, and book villages. The first end product of this learning process was the opening of the Inforoom in Bookcity.

The Inforoom was to be an outpost for the construction of Bookcity. On September 9, 1999, the opening ceremony of the Inforoom was held with a great significance with the slogan of "Designing and Building a Cultural Industrial City with Dreams and Courtesy." The two words "Dreams" and "Courtesy" symbolically embodied the spirit of "Pursuing the New (Dreams) while Following the Old (Courtesy)."

At that time some people had questions about the word "courtesy." Among them was a young publisher who was attending the Inforoom event. Following me around throughout the day, literally from 9 am to 9 pm, he kept asking me, "I

나의 대답이라고도 할 수 있다.

주희朱熹는 예禮를 "천리天理의 절문節文이요, 인사人事의 의칙儀則"이라 정의했는데, 이렇듯 포괄적이고 철학적인 개념 외에도 예라는 말은 '실천적이고 구체적인 행동규범' '공동체 안에서 또는 인간관계에서의 조화(和)' '분별과 구분을 통한 질서로서의 차례(序)' 등 다양하고도 구체적인 개념을 내포하고 있다. 어쩌면 저 그리스의 수학자 피타고라스가 말한 음악의 원리와도 같다고 할까. 나는 올바른 '행동규범', 공동체에서의 '조화', 분별할 줄 아는 '질서' 를 상징하는, 나아가 인간성, 사랑, 절제, 의리, 전통, 그리고 출판도시를 조성하고 가꿔 나가기 위한 모든 철학을 함축하는 말로서 이 '예절' 이라는 말을 제시했던 것이다.

마하트마 간디가 그의 철학과 사상이 고스란히 담긴 '마을 스와라지' 운동으로 당시 정치 경제적으로 예속되어 핍박받던 인도의 민중을 자립시키고자 한 것은 널리 알려져 있다. 하지만 간디가 이 '마을 스와라지' 를 통해 얻고자 했던 것이 곧 인도의 해방은 아니었을 것이다. 그가 그토록 소망했던 것은 다름 아닌 인도 민중의 '정신' 을 바로 세우는 일이었다고 나는 감히 생각해 본다. '정신' 이 바로 섰을 때 정치적 독립과 경제적 자립은 더불어 따라오는 것이 아니겠는가. 간디가 그 출발을 '마을 스와라지' 로 펼쳐 나갔던 것처럼, 나는 이 책마을 출판도시로부터 우리 출판의 역할과

understand 'dreams,' buy why 'courtesy?'" I still vividly remember telling him, "You will understand in time!" In a way this Preface could be said to be my 7-year delayed answer to him.

Zhu Xi defined courtesy as "the order and harmony from heaven and moral norms for human conduct." This is a broad, philosophical definition. However, I believe courtesy also connotes a variety of concrete concepts such as "guidelines for human conduct," "harmony in community and human relationships," and "orderliness through prudence and discernment." It is in a way similar to, if you will, the principle of music of Greek mathematician Pythagoras. I don't, however, believe courtesy is limited to orderliness. It implies proper human character, love, self-control, duty, and respect for traditions. In conclusion, I put forth the concept of courtesy to suggest it as a philosophy that should guide our effort to build and nurture the Bookcity.

It is well known that Mahatma Gandhi's Village Swaraj Movement embodied his philosophy and ideology. He initiated the Movement to liberate his Indian countrymen from the political and economic subjugation under the British rule. Having said that, I don't believe Gandhi's goal for the Movement was necessarily political liberation. I submit that his

정체성, 그리고 출판의 정신을 바로 세워 나가고자 소망하고 있다.

전 세계 많은 사람들의 가슴속에 간디의 '마을 스와라지' 는 물레라는 상징물로 기억된다. 간디가 "건전한 마을생활을 일으켜 세우는 기초"로 삼고자 한 물레는, 정치적으로는 '비폭력' 의 상징이 자 경제적으로는 '자급자족' 의 다른 말이었고, 궁극적으로는 "착취와 지배를 제거하는 길" 이었 다. 또한 그는 "실 잣는 물레는 무에서 유를 만들어내려는 시도이다"라고도 말한 바 있다.

모든 아날로그가 디지털화해 가는 오늘, 간디의 물레가 갖는 상징성은 나에게 남다른 의미로 가슴 속에 자리잡아 있다. 과연 북시티에도 간디의 물레와 같은 상징물이 있는가. 나는 이렇게 스스로 에게 묻곤 한다. 우리가 견지해 나가야 할 정신과 철학을 담고 있는 우리만의 '물레' 는 과연 무엇 일까.

오랜 생각 끝에 내가 다다른 것은 다름 아닌 '종이책' 이었다. 정신은 무너져 가고 물질만이 최상 의 가치로 평가되는 오늘날, 그리고 그 물질문명이 낳은 디지털이라는 골리앗이 모든 영역을 잠식 해 가고 있는 지금, 나는 '종이책' 이라는 출판도시의 '물레' 를 우리의 정신을 일으켜 세우는 기초 로 삼고자 소망한다. 나는 꿈과 예절 그리고 정신이 깃든 종이책이 물질에 얽매인 우리를 자유롭 고 풍요롭게 해줄 것이라 굳게 믿는다.

most urgent goal was establishing a right "spirit" in the hearts of Indian people. With a right "spirit," political independence and economic self-reliance will follow. As Gandhi launched his movement from "Village Swaraj" to the rest of India, so do I desire to launch a movement from the Bookcity to the rest of Korean publishing industry a movement to establish the proper role, identity, and most of all, a right "spirit" of Korean publishing.

Gandhi's spinning wheel remains as a symbol of the Village Swaraj Movement in the minds of many people of the world. Purported by Gandhi as the "base for establishing wholesome village life," the spinning wheel served as a symbol of "nonviolence," a way for economic "self-sufficiency," and "a means for eliminating exploitation and dominance." He said, "The spinning wheel represents an attempt to create things of value from nothing." The symbolism of Gandhi's spinning wheel means a great deal to me, as I see the analogue world replaced by the digital world. Does there exist a symbol of the Bookcity as powerful as Gandhi's spinning wheel? I often ask myself, "What is our spinning wheel symbolizing the spirit and philosophy that we must adhere to?" After much thought, I arrived at none other than the "paper book" itself. We currently live in a world where spirit gives way to matter. The digital media, the Goliath born out of the material civiliza-

"건강한 출판은 건전한 건축에 깃든다"는 말처럼, 이제 출판도시는 올바른 정신이 움틀 수 있는 그 건전한 육체가 완성을 향해 가고 있다. 우리가 염원했던 '꿈의 도시' '예절의 도시' '지혜의 도시'가 그 실체를 드러내고 있는 것이다.

이러한 때에 나는 다시 한번 법고창신法古創新의 마음가짐으로 새로운 총서 '북시티에서 엮는 이야기'를 선보여, 이 도시의 정체성을 확인해 두려 한다. 점점 더 파편화 개인화 물질화해 가는 안타까운 우리 삶의 형국을 바라보면서 우리가 지켜야 할 덕목들을 하나하나 따져 보는 게 어떨까 하는, 다소 유별난 생각에서 발의된 이 시리즈를, 나는 이 도시를 구상하고 조성해 오는 동안 생각되고 체험된 이야기들로 한 편 한 편 채워 나갈 생각이다.

또한 편집, 장정, 제작 등 여러 면에서 이 시리즈를 새롭게 시도해 종이책의 위용偉容과 그 빼어남을 한껏 보여주려고 한다. 물론 여기에서의 새로움 역시, 옛것이 가진 법도를 오늘에 적용되도록 새로이 하는 일이며, 이를 통해 우리 출판의 가능성을 열어 나갈 수 있으리라는 미의微意도 있다.

시리즈의 첫번째 권으로 선보이는 이 책『의리를 지킨 소 이야기』는, 내가 오래 전부터 소장해 오던, 조선조 숙종 30년(1704)에 조구상趙龜祥(1645-1712)이 간행한 목판본『의열도義烈圖』중에서 〈의우도義牛圖〉 여덟 장면을 채색하고 「의우도서義牛圖序」를 우리말과 영어로 옮겨 엮은 것이다:

tion of our time, encroaches upon all areas. Therefore, I wish the "paper book" to be the base for establishing the right spirit. I firmly believe that the "paper book," a symbol of our dreams, courtesy, and spirit, will set us free and even make us experience the bountiful.

As in "Sound architecture, healthy publishing," the sound physical structure of the Bookcity is moving fast toward completion, providing a fertile ground for a healthy spirit. The "City of Dreams," the "City of Courtesy," and the "City of Wisdom" that I for so long wished for are taking shape. At this juncture, it is my hope to firmly establish the proper identity of Bookcity by publishing the "Tales from the Bookcity" Series, with the theme of "Pursuing the New while Following the Old." The saddening realities of our life of increasing fragmentation, individualization, and materialization have prompted me to conceive the present Series. I intend to visit in the Series many of the traditional virtues that I believe we should adhere to. These virtues will be expounded upon through the tales of experiences and thoughts gleaned from the past few decades of my life of conceiving and developing the Bookcity.

Also, new approaches will be attempted in the editing, binding, and producing of volumes in the Series, thereby showcas-

『의열도』에는 기이한 이야기 두 편이 실려 있는데, 그 첫번째가 바로 이 책에 실린, 인조 8년(1630)에 선산부사善山府使 현주玄洲 조찬한趙纘韓(1572-1631)이 기록한 의리있는 소(義牛)에 관한 이야기이고, 두번째는 숙종 30년(1704)에 조찬한의 손자이자 역시 선산부사를 지낸 조구상이 기록한 향랑香娘이라는 열녀에 관한 이야기이다. 책 말미에는 당시 이름난 학자였던 수암遂菴 권상하權尙夏(1641-1721)의 발문이 덧붙여져 있다.

조찬한은 이 의우 이야기를 전해듣고 깊은 감명을 받아 기록으로 남기고 동시에 의우총義牛塚에 비까지 세워 주었다 한다. 현재 경상북도 구미시 산동면 인덕리에 위치해 있는 이 의우총은 지방민속자료 제106호로 지정되어 있다.

〈의우도〉 여덟 폭은 숙종 11년(1685)에 어느 이름모를 화가에 의해 그려진 것으로 전하며, 현존하는 세계 최초의 네 칸 만화 형식의 그림으로 주목받고 있는 터이다. 판각화의 작자는 물론 미상未詳이다. 작자 미상인 것은 당시 문인서화가文人書畵家의 작품이 아닌 거의 모든 조형물에 작자 스스로 이름 밝히기를 꺼려 했던 사회풍조 때문이다.

이런 판각화의 대표적인 출판물로는, 조구상이 『의열도』 간행의 표본으로 삼았던, 세종 16년(1434) 왕명에 따라 조선과 중국의 서적에서 모범이 될 만한 충신·효자·열녀를 가려 뽑아 그 행

ing the best of the "paper book." These new approaches will also be in the tradition of applying the old order to today's tasks, and as such they represent my modest hopes for opening new potentialities for the publishing industry of Korea.

The Story of a Dutiful Cow, Volume 1 of the Series, contains eight frames of *Uiudo* (義牛圖, *The Dutiful Cow—A Cartoon*), and the Preface to them, in Korean and in English. These are part of *Uiyeoldo* (義烈圖, *Virtue and Duty Cartoons*), woodblock prints published by Jo Gu-sang (趙龜祥, 1645-1712) in 1704, during the Joseon Dynasty, who was the Magistrate of Seonsan County. The Preface had been originally written in 1630 by Jo Chan-han (趙纘韓, 1572-1631), grandfather of Jo Gu-sang and also the Magistrate of Seonsan County. Grandfather Jo, deeply moved by the story of the dutiful cow, had a tombstone erected at the Tomb of the Dutiful Cow, which is currently in Indeuk-Ri, Sandong-Myeon, Gumi-Si. The eight-frame cartoon *The Dutiful Cow—A Cartoon* is traditionally known to have been drawn by an anonymous artist in 1685 and added to the Preface. It is noteworthy for being the world's first four-frame cartoon.

The anonymity of the authorship of these wood-block prints can be explained by the custom of the era of not disclosing the authorship of literary or artistic works unless the author was with a well established reputation and caliber. Exemplary

적을 그림과 글로 기록한 『삼강행실도三綱行實圖』와, 중종 13년(1518) 역시 왕명에 의해 장유長幼와 봉우朋友의 윤리에 모범이 될 만한 옛 사람들의 행적을 그림과 글로 엮어낸 『이륜행실도二倫行實圖』, 그리고 정조 21년(1797) 『삼강행실도』와 『이륜행실도』를 합하여 수정 편찬한 『오륜행실도五倫行實圖』 등을 꼽을 수 있다.

특히 『삼강행실도』의 그림들은 조선 전기의 명화가 안견安堅의 주도 아래 최경崔涇 안귀생安貴生 등의 화원에 의해 그려졌을 것으로 짐작되고 있으며, 『오륜행실도』의 그림들은 조선 후기의 대화가 김홍도金弘道를 필두로 한 김득신金得臣 이인문李寅文 장한종張漢宗 등의 화원의 그림으로 추정되고 있다. 『의열도』가 이러한 출판물들과 맥을 같이하며 간행된 점, 판각에 나타난 솜씨 등으로 미루어 볼 때, 〈의우도〉 역시 대단한 화가의 그림으로 추정된다.

조구상은 의로운 소 이야기와 열녀 향랑의 행적을 기록으로 남기고자 『의열도』를 펴내면서, "내가 그 이름이 흔적도 없이 사라져 기리지 못하게 될 것을 염려하여, 이에 『삼강행실도』의 예에 따라 그 형상을 그림으로 그리고 그 일을 서술하여 의우도 아래에 붙여, 후에 이를 보는 사람들로 하여금 향랑의 죽음이 아름다웠음(烈)을 알게 하련다(余惜其名湮滅而無稱 玆以三綱行實之例 圖其形而敍其事 以附義牛圖之下 俾後之覽者 知有香娘而其死也烈焉)"라고 적고 있다.

works in this tradition include *Samganghaengsildo* (三綱行實圖, *Three-Moral-Principles Cartoons*, 1434), *Iryunhaengsildo* (二倫行實圖, *Two-Moral-Norms Cartoons*, 1518), and *Oryunhaengsildo* (五倫行實圖, *Five-Moral-Norms Cartoons*,1797) with the last of the three compiled by combining the other two with modifications. The pictures in *Three-Moral-Principles Cartoons* are presumed to have been drawn by artists led by Ahn Gyeon (安堅), a master fine artist during the first half of the Joseon Dynasty. Similarly, the pictures in *Five-Moral-Norms Cartoons* are thought to have been drawn by Kim Hong-do (金弘道), a master artist during the second half of the Joseon Dynasty, and other artists. The fact that *Virtue and Duty Cartoons* was part of this genre and impressive artistic skills were used in *The Dutiful Cow—A Cartoon* strongly suggests that *The Dutiful Cow—A Cartoon* was drawn by an artist of considerable reputation and skills.

Thus, our early sages published wood-block cartoons so that the multitude of commoners with little literary education can read and learn of virtues such as duty, loyalty, filial piety, faithfulness, and integrity and use them as life's guiding posts. These publications probably served as "People's Textbooks." Also they likely provided much pleasure and enjoyment to the people of the era which had few mass media available for pastime, because cartoons are a potent means of communica-

이렇듯 우리의 선현들은 의리, 충효, 신의, 절개 등 당시 사회에서 지켜져야 할 덕목들을 배움이 덜한 사람들도 쉽게 읽을 수 있도록 판화본 책자로 만들어 뭇 사람들의 삶의 지침으로 삼고자 했다.

아러한 책자는 한 사회의 '대중의 교과서' 노릇을 했을 뿐만 아니라, 매체가 흔치 않았던 당시의 사람들은 이 아름다운 판화가 갖는 독특한 즐거움의 세계를 만끽했을 것으로 짐작되는데, 판화나 만화의 전달성, 전파성은 동서고금을 막론하고 대단한 것이었기 때문이다.

과거에 중시되었던 덕목들 중에는 오늘날에도 그 중요성이 강조될 만한 것이 있다. 이 책에서 이야기되고 있는 '의리義理' 가 바로 그것이다. 의리, 즉 '인간이 마땅히 행해야 할 도리' 는 비단 사람과 사람 사이에서뿐만 아니라, 이 책에 담긴 이야기처럼 사람과 동물 간에, 나아가서는 사람과 자연환경과의 관계에서도 지켜져야 할 덕목이다. 나는 출판도시를 가꿔 나가는 데 지켜야 할 덕목으로서 매우 상징성 있는 이 이야기를 이곳 책마을 공동체 사람들과 함께 나누려고 한다.

우리는 근 이십 년 전부터 기존 출판의 환경과 구조를 뿌리째 바꾸기 위해, 우리 출판의 정신이 올곧게 움틀 수 있는 터전을 마련하기 위해, 온갖 몰이해와 비협조의 난관을 극복하고 오늘에 이르렀다. 이는 출판도시에 대한 확신과 신념은 물론이고, 그토록 오랜 시간 서로의 버팀목이 돼 주었던 '의리' 와 '신의信義' 가 있었기에 가능한 일이었다. 우리를 움직인 것도, 이 도시가 조성될 수 있었

tion irrespective of the place or the time.

Among the virtues of the past, some are particularly important today. Duty, the theme of the current Volume, is exactly such a virtue. Duty is a virtue that should define the relationship not just between people, but also between people and animals (as in the story of the current Volume), and between people and nature. I am pleased to share this story of a cow, because it symbolizes the very virtue that we must uphold in our endeavor to further develop and improve Bookcity.

Our purpose since almost twenty years ago was to completely change the environment and structure of publishing in Korea. To achieve this purpose and to get where we are today we had to overcome many obstacles of misunderstanding and uncooperativeness. Our unshakable conviction and belief were the necessary preconditions for the success, but, without the sense of righteousness and faithfulness it would not have been possible. What motivated us, what made the Bookcity possible was the unseen, strong thread of righteousness and the ring of faithfulness that bound us. As Mencius (孟子) said, "Where should man tread? It is the path of righteousness," righteousness was the path we trod toward the

던 것도, 우리들 서로간에 보이지 않지만 굳게 매듭지어져 있던 '의리의 끈' '신의의 고리', 바로 그 힘이었다고 해도 과언이 아닐 것이다. "갈 길이 어디 있는가 하면 의義가 바로 그 길이다"라는 맹자孟子의 말씀처럼, '의' 는 우리가 출판도시를 향해 걸어왔던 길이었고, 또 앞으로 쉼없이 걸어가야 할 길이다.

어쩌면 흔한 이야기라고 흘려 넘길지도 모를 한 마리 소의 이야기가, 그리고 옛것의 법도에 근거하여 오늘의 시각으로 새롭게 만들어진 이 책이, 이곳 북시티에 자리잡고 있는 출판인, 편집자, 디자이너들, 그리고 모든 책마을 사람들에게 참다운 메시지가 되었으면 좋겠다. 나아가 예로부터 전해 내려오는 한국의 아름다운 이 목판화 이야기가 국내외 여러 독자들에게 널리 읽히고, 그리고 읽은 후에도 오래 간직하여 서가에 소장된다면 한없이 기쁘겠다.

2007년 4월 심학산 자락에서

엮은이

Bookcity, and the path we must ceaselessly tread in the future.

It is my hope that the story of the dutiful cow and this Volume (produced with new approaches while respecting the proper order) communicate a strong message to the publishers, editors, designers that work in Bookcity, and every denizen of the community of book lovers. Furthermore, it will be my utmost pleasure if this beautiful story contained in this woodblock print cartoon of Korea is widely read by readers both domestic and abroad and the Volume is cherished and kept in their bookshelves for a long time.

April 2007

Series Editor

On a foothill of Mt. Simhak

『의우도』를 읽고 인포룸 짓던 날을 회상하며
서문에 덧붙이는 글과 사진

문수점文殊店이라는 작은 마을에 살던 기년起年이라는 소박한 농부, 그리고 그와의 의리를 지킨 한 마리 소의 이야기를 처음 접했을 때, 내 가슴속에서는 남다른 감회가 물안개처럼 피어올랐다. 근 이십여 년 동안 정성들인 책마을 출판도시 역시, 이 일을 함께해 온 우리 모두의 서로를 향한 '의리'와 '신의'로 이룬 것이기 때문이다. 우리는 서로서로 존중하고 격려하고 의지하면서 끝까지 포기하지 않았고, 그렇게 출판도시라는 역사적인 일을 하나하나 성취해 나갈 수 있었다.

나는 출판도시를 향한 우리들의 의리와 신의의 첫 열매가 다름 아닌 인포룸이라고 생각한다. 심학산이 아

Reading *The Dutiful Cow—A Cartoon* Reminded Me of the Days When the Inforoom was Being Built
An Addendum with Photos to the Preface

When I first ran into *The Dutiful Cow—A Cartoon*, I was struck by the poignancy of its two main themes: duty and faithfulness. Duty and faithfulness toward one another are what made the Bookcity possible. Furthermore, I believe the Inforoom, the first physical structure erected in the Bookcity, is the first fruit of our strong sense of duty and faithfulness.

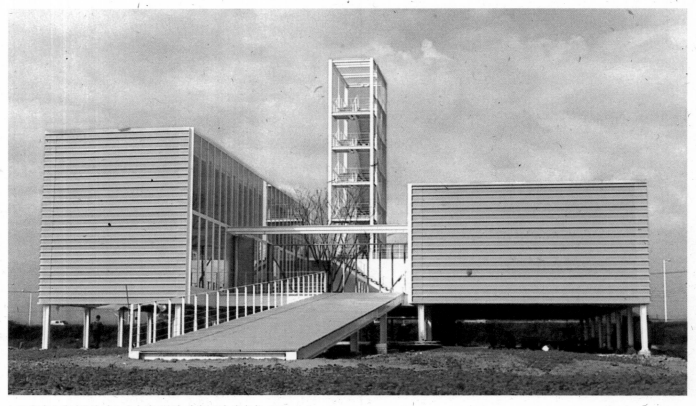

1-2. 출판도시 건설의 전초기지 인포룸과 내관도(옆 페이지). 1999. 9. 9.
　　Inforoom (the bridgehead of the Bookcity) and its inside view (next page), 9/9/1999.

늑하게 한쪽을 감싸고, 그 가운데 갈대샛강이 소리 없이 흐르는 문발리文發里에 출판도시의 시작을 알리는 인포룸이 세워지던 날을 나는 지금도 생생히 기억하고 있으며, 그날이 있기까지 함께 애썼던 많은 이들을 잊지 못한다.

1999년 2월 몇몇 건축가, 건축주들과 함께 출판도시 건설을 꿈꾸며 나섰던 유럽 도시 건축기행에서, 베를린 포츠담 광장의 인포-박스Info-Box를 보는 순간, 내 머리에는 '아, 이것이구나' 하는 공감의 스파크가 번쩍였다. 그리고 여행의 마지막날 파리 라 빌레트 공원 음악도시의 카페에서 건축가 민현식閔賢植 승효상承孝相 선생과 함께 와인을 마시고 있었다. 여행의 마무리를 정리하면서 출판도시의 미래에 관해 이야기 나누는 가운데, 나는 며칠 전 번쩍였던 아이디어를 꺼냈다.

I still vividly remember the day when the Inforoom was dedicated in Munbal-Ri, snugly hugged by Mt. Simhaksan on one side and gently washed by the quiet stream of a reed-filled tributary of Han River.

I exclaimed "Eureka! This is it!"when I saw the Info-Box in Potsdam Square in Berlin during my trip to Europe with architects to study city architecture in February 1999. On the last day of the trip I shared my eureka moment a few days previously with architects Min Hyun-sik and Seung H-Sang, when the three of us were reviewing the trip and musing about the future of the Bookcity.

I proposed to build an information center, similar to the Info-Box, which would symbolically portray the spirit of the Bookcity. I further shared my idea of the information center as a completely developed space as if it were a fully function-

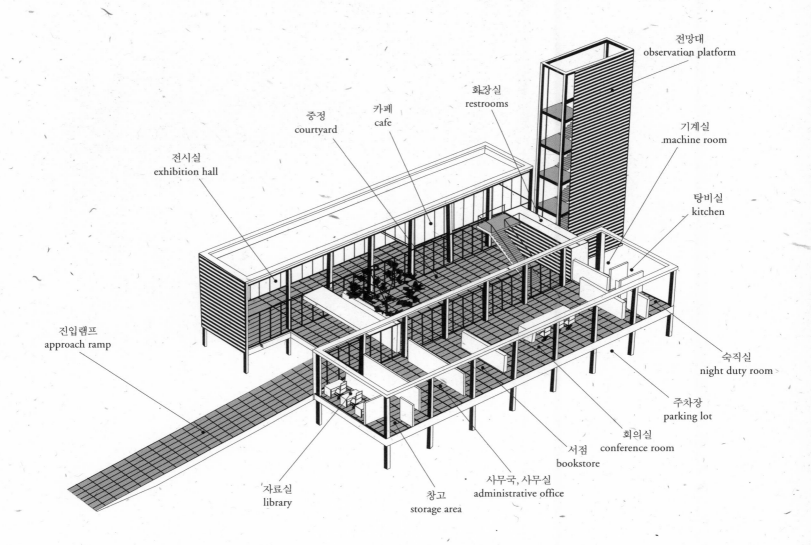

전망대
observation platform

화장실
restrooms

기계실
.machine room

탕비실
kitchen

중정
courtyard

카페
cafe

전시실
exhibition hall

숙직실
night duty room

진입램프
approach ramp

주차장
parking lot

회의실
conference room

서점
bookstore

사무국, 사무실
administrative office

창고
storage area

자료실
library

나는 출판도시에 이 도시의 이념을 상징적으로 보여주는, 인포-박스와 같은 인포메이션 센터를 짓자는 제안을 했다. 그리고 이 인포메이션 센터가 어떤 기능을 해야 할지, 어떤 공간으로 만들어져야 할지를 논의하면서 '그 자체로 완결된 도시의 기능을 할 수 있는 공간' '인간주의와 인문주의의 공간' '꿈과 예절과 의리로 충만한 공간'이어야 한다는 나의 생각을 밝혔다. 또한 그 자리에서 이 건물의 설계를 민현식 선생이 일 주일 만에 해주었으면 좋겠다는 파격적인 제안도 했다. "민 선생 머릿속에 들어 있는 아이디어 파일들 중에서 하나 꺼내시면 되지 않을까요?" 우리 모두 웃음을 터뜨렸다. 공감의 웃음이었다. 우리는 이미 말하지 않아도 서로 동의하고 있었을 터이다.

ing city—a "human-centered and humanistic space," a space "overflowing with dreams, courtesy, and a sense of duty." At the same time, I asked Architect Min, breaking with ordinary practices, to complete the architectural design within a week. Architect Min did sketches in the returning flight and did finish a complete architectural design of the facility within a week. The facility, which I named the Inforoom (Information+Room), was built over a few months, and emerged handsomely in harmony with a field of buckwheat sowed and raised by Farmer Bak Su-hyeon of Bongpyeong-Myeon,

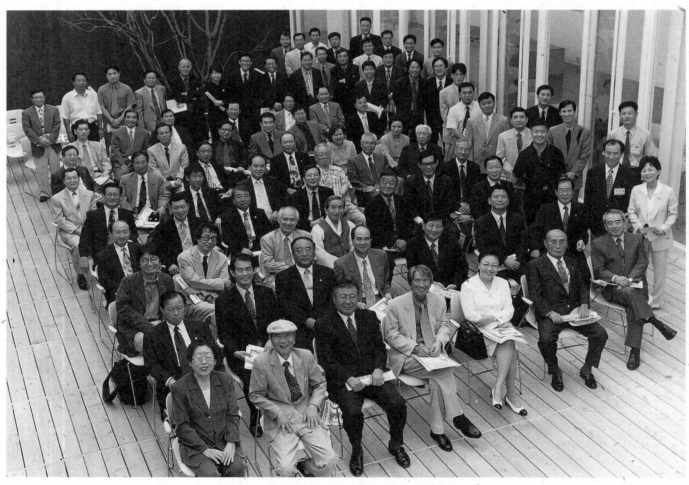

3. 인포룸 중정中庭에 모인 출판도시를 사랑하는 사람들. 인포룸 개관기념식에서. 1999. 9. 9. 사진 임응식.
 People who love the Bookcity gathered in the courtyard, Opening Ceremony of Inforoom, 9/9/1999. Photographed by Im Eung-sik.

민현식 선생은 돌아오는 비행기에서 스케치를 끝내고, 내 제안대로 일 주일 만에 설계 도면을 완성했으며, 이후 나는 인포룸(Information＋Room)이라는 이름을 지었다. 몇 달 후 완공을 보게 된 인포룸은, 강원도 평창군平昌郡 봉평면蓬坪面의 박수현 농부님이 씨 뿌려 조성한 메밀밭과 어울리며 빼어난 모습으로 탄생했다.(사진 1)

출판도시에 세워진 최초의 건물인 인포룸은, "앞으로 이곳에 세워질 건물들의 표본적 유형이 되고, 출판도시에 살게 될 사람들에게 자신들의 건물을 구체적으로 상상할 수 있는 척도가 되며, 이곳의 땅과 공기의 성질에 대한 각종 기술적 데이터들을 수집하는 장소로 활용되도록" 지어졌다. 한편, 이 건물이 그 자체로 하나

Pyeongchang-Gun, Gangwon-Do (Photo 1).

The Inforoom, the first building in the Bookcity, was built with the explicit purposes of "serving as a model for other buildings to be constructed, providing publishers with a yardstick to be used when conceiving their own buildings to be built, and becoming a repository of various technical data on the soil and atmosphere." Also, in accordance with the design specifications of the Inforoom to function like a small city, it has spaces for office work, meetings, exhibitions,

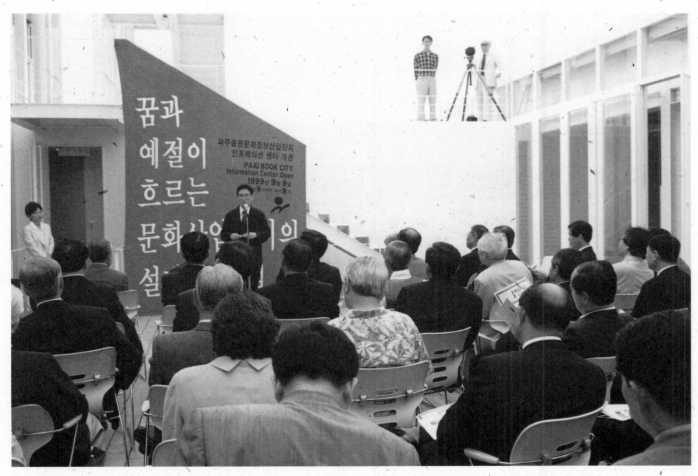

4. 책마을 출판도시의 시작을 알리며. 인포룸 개관기념식에서. 이층 베란다에선 임응식 선생이 행사를 기록하기 위해 촬영준비를 하고 있다. 1999. 9. 9.
Announcing the beginning of the Bookcity, Opening Ceremony of Inforoom, with the late Im Eung-sik, official photographer of the day, on the veranda of the second floor getting ready to take photos, 9/9/1999.

의 작은 도시와 같은 역할을 할 수 있도록 설계해 달라는 요청에 따라, 인포룸은 사무 · 회의 · 전시 · 주거 · 파티 · 휴게 · 서점 · 창고 등 복합적인 기능이 갖추어졌으며, 이후 여러 회의와 행사가 열리면서 출판도시 건설의 시작과 진행에 큰 추진력을 준 놀라운 공간이 되었다.(사진 2) 무엇보다도 이곳은, 출판도시 건설을 향해 쉼없이 걸어왔던 우리 모두의 의리와 신의, 꿈과 예절, 인문주의와 인간주의의 상징 공간이었다.

인포룸 개관기념식은 특별한 숫자가 겹치는 1999년 9월 9일 오전 9시부터 오후 9시까지 열렸다. 이 자리에 는 출판인, 건축가, 그리고 문화예술인 등 출판도시를 함께 추진해 왔던 이들과 출판도시를 사랑하는 사람들 백여 명이 모여, 이 도시의 미래에 대해 이야기 나누고 공감하는 의미있는 시간을 가졌다.(사진 4) 한편, 출 판도시의 역사가 새롭게 씌어지는 이날을 기록하기 위해 특별히 초청된, 지금은 고인이 되신 우리 시대의 뛰

sleeping, partying, resting, selling books, and storage. After the dedication of the Inforoom, many conferences and events were held there, and it became a marvelous space that gave a strong impetus to starting and making progress on the Bookcity (Photo 2). Over 100 publishers, architects, and people from cultural and artistic circles participated in the Opening Ceremony of Inforoom on the auspicious day of repeating 9s—the 9th month (September) of 1999—from 9 am to 9 pm (Photo 4). Photos were taken by the late Im Eung-sik, an outstanding photographer of the era, who was specially

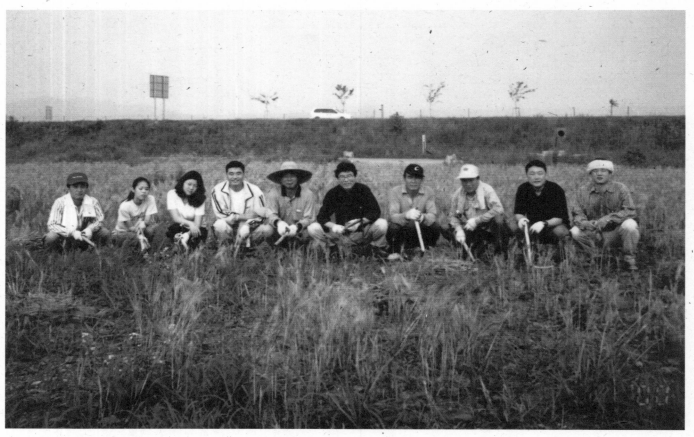

5. 출판도시 사무국 일꾼들과 보리베기를 하며, 인포룸의 보리밭에서, 2000. 7. 1.
Cutting barley with the administrative staff of the Bookcity, in the barley field around the Inforoom, 7/1/2000.

어난 사진가 임응식林應植 선생이 사진 촬영을 맡아 주셨다.(사진 3) 우리 출판의 정신을 세워 나가기 위한 이 역사적인 일에 힘을 실어 주시고 애써 주신 분은 헤아릴 수 없이 많지만, 특히 지금은 고인이 되신 출판인 이경훈李璟薰 선생, 한국토지공사의 여항식呂恒植 선생, 신흥인쇄 박충일朴忠― 회장, 출판도시 군사고문 박의서朴義緖 장군, 그리고 지금 불편한 몸으로 휠체어에 의지해야만 움직일 수 있는 서광사 김신혁金信爀 사장 등은 의리와 신의로써 함께 했던 잊을 수 없는 분들로, 내 가슴속에, 우리의 가슴속에 아로새겨 있다.

인포룸이 개관되고 한 달여가 지났다. 우리는 메밀을 거둔 다음 그 자리에 보리를 심었다. 정성 들여 가꾼 보리는 이듬해 칠월 풍성한 수확을 보게 되었다. 마침 출판도시 사무국 직원들이 이 도시를 어떻게 조성해 나가야 할지 고민하고 얘기하는 작은 모임이 있었는데, 이 모임의 한 토막에 보리베기 행사를 끼워 넣었다.(사진 5) 서울 살림에 잊혀질 듯 아련한 지난 세기의 추억들이 피어올랐다. 아, 우리의 가난을 구제했던 구황작물救荒作物. 우리가 앞으로 이곳 출판도시에서 지어 나갈 책농사冊農事는, 우리 선조들이 해 왔던 벼 농사, 보리농사와 다르지 않으리라. 특히 곤경에 처할 때마다 도움을 주었던 보리처럼, 이곳 출판도시에서도 의리와 신의로 절인 책농사를 짓고, 인문주의와 인간주의로써 '정신의 구황救荒'을 일궈야 할 것이다. 보리를 베던 무덥던 그날도, 나는 출판도시 사무국 일꾼들과 이런 생각을 나눴고, 우리는 이 도시가 꿈과 예절 그리고 의리가 넘치는 곳이 되기를 소망했다.

invited for visually recording the day's history-making event of the Bookcity (Photo 3). Among countless individuals who lent a helping hand to our historic efforts to establish the true spirit of Korean publishing industry, the most unforgettable are since-deceased publisher Yi Gyeong-hun, Mr. Yeo Hang-sik of Korea Land Corporation, Chairman Bak Chung-il of Shinheung P&P, and General Bak Eui-seo, Advisor to the Bookcity in Military Affairs. Also I must mention now partially paralyzed President Kim Sin-hyeok of Seokwangsa Pulishing Company.

After a month since the opening of the Inforoom, we harvested buckwheat and sowed barley in the same field. We had a bountiful harvest of barley in July of the next year, as we had poured our love into it during its growing season. The administrative staff of the Bookcity participated in cutting barley with sickles as part of an informal meeting called to discuss issues in building the Bookcity (Photo 5). Growing rice and barley, as our ancestors did, is not too different from "growing" books! As barley in our ancestors' times was an essential staple food preventing starvation of our ancestors through the summer growing season of rice until its harvest in the fall, so must we help prevent the mental starvation of our contemporaries through "growing" books in the Bookcity, upholding duty and faithfulness and promoting human-centeredness and humanism. On that sweltering summer day of barley harvesting, I shared this thought with my administrative staff, and wished earnestly that the Bookcity becomes a place where dreams, courtesy, and duty and faithfulness overflow.

의리를 지킨 소 이야기
The Story of a Dutiful Cow

의우도
義牛圖
The Dutiful Cow—A Cartoon

의우도 서문
義牛圖 序
A Preface to The Dutiful Cow—A Cartoon

기년이 밭을 갈다

문수점은 삼면이 산으로 둘러싸인 곳으로 선산군 관아 동쪽에
위치하고 있다. 문수점에 사는 백성 김기년은 암소 한 마리를 키우고 있었다.
올 여름 쟁기와 보습을 소에 지우고 밭을 갈고 있었다.

起年耕田

文殊店 在善山治之東 三面皆山也 店民金起年 畜一牝牛 今年夏 載耒耜而田之

Gi-nyeon Plows the Field

Munsujeom is a small village east of the municipal headquarters of Seonsan-Gun (County),
surrounded by mountains on three sides. Kim Gi-nyeon, a commoner living in this village,
had a cow. This past summer, he was driving his cow plowing the fields.

호랑이가 소를 공격하다

밭을 다 갈기도 전에 사나운 호랑이가 숲 속에서 뛰쳐나와 소를 향해 덤벼들었다.
기년은 깜짝 놀라 어쩔 줄을 몰라 하다가 쟁기도구를 손에 쥐고서 소리를 지르며
호랑이를 쫓았다.

虎搏其牛

田未了 有猛虎 突林中而搏其牛 起年惶惑 手未具而號逐之

The Tiger Attacks Cow

A ferocious tiger leaped toward the cow out of a nearby forest. Totally surprised, Gi-nyeon
initially did not know what to do, but soon tried to chase it away, shouting at the tiger and
whirling an implement in his hand.

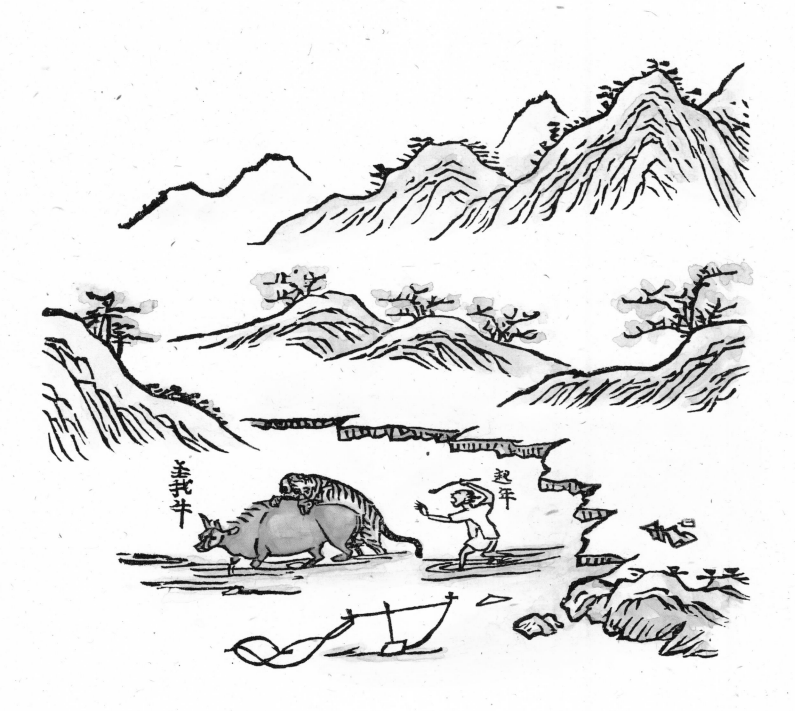

호랑이가 기년에게 달려들다

그런데 호랑이가 갑자기 소를 놔두고 사람에게 달려들었다. 갑작스런 호랑이의 공격에 다급해진 기년은 대응할 길이 없었다. 그저 양손으로 호랑이 아가리를 막을 뿐이었다.

虎搏起年

虎酒捨牛而攫人 起年急 無以應猝 徒以兩手捍虎吻

The Tiger Attacks Gi-nyeon
Suddenly, the tiger turned away from the cow to Gi-nyeon. He could not help but trying to block the tiger's mouth with his two hands.

右虎搏起年

義牛

起年

소가 호랑이를 들이받다

기년이 어찌할 바를 모르고 거꾸러지는 사이 소는 벌써 소리를 지르며 뛰어들어 호랑이를 들이받았다. 몇 차례 들이받지 않았는데도 호랑이는 허리와 등짝 곳곳에 소뿔의 공격을 받아 피가 솟구치고 상처가 심각했다.

牛觸其虎

蒼黃顚踣之際 牛已叫躍 觸其虎 不數 虎之腰背 遍受其角也 血射而瘡緊

Cow Butted the Tiger with Her Horns

As Gi-nyeon tumbled to the ground with the tiger, his cow, emitting squeals, butted the tiger with her horns. Although butted just a few times by the cow, the tiger sustained severe wounds in its loin and back and bled profusely.

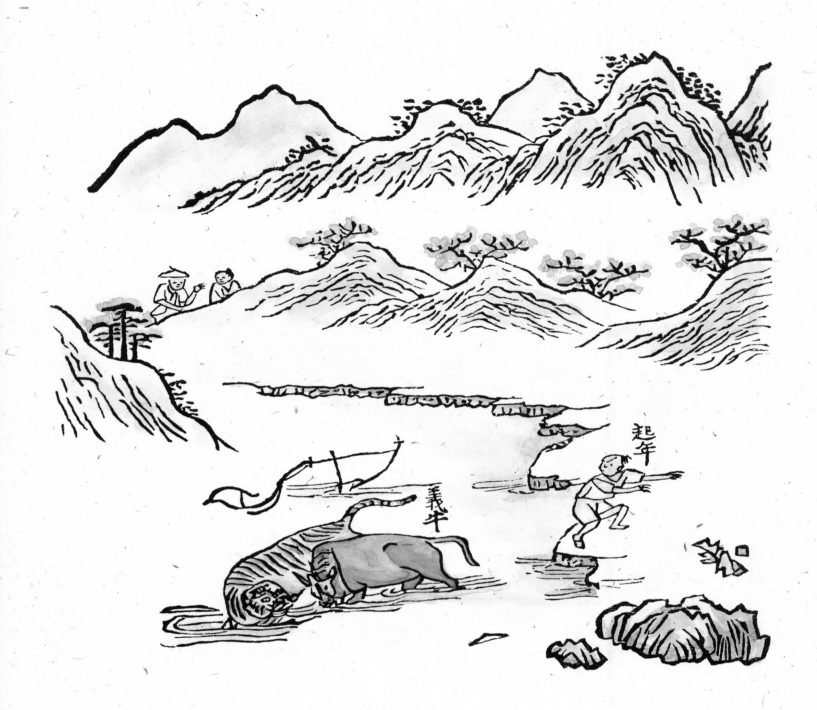

호랑이가 달아나다

호랑이는 마침내 기세가 꺾여 기년을 놔두고 달아났으나 몇 리 못 가서

쓰러져 죽었다. 정강이와 다리를 물린 기년은 한참이 지난 뒤에 정신을 차렸다.

그런 뒤에 절뚝거리며 소를 끌고 집으로 돌아왔다.

虎釋起年而走

虎遂氣窘勢奪 釋起年而走 不數里而仆斃 起年雖腿啣枝嚙 移時定氣 然後蹢躊 牽牛而還

Tiger Run away

No sooner had the tiger released its grip on the man and run away a short distance, than it died. Bitten in his shins and legs, Gi-nyeon came to his senses after a while and drove his cow home limping.

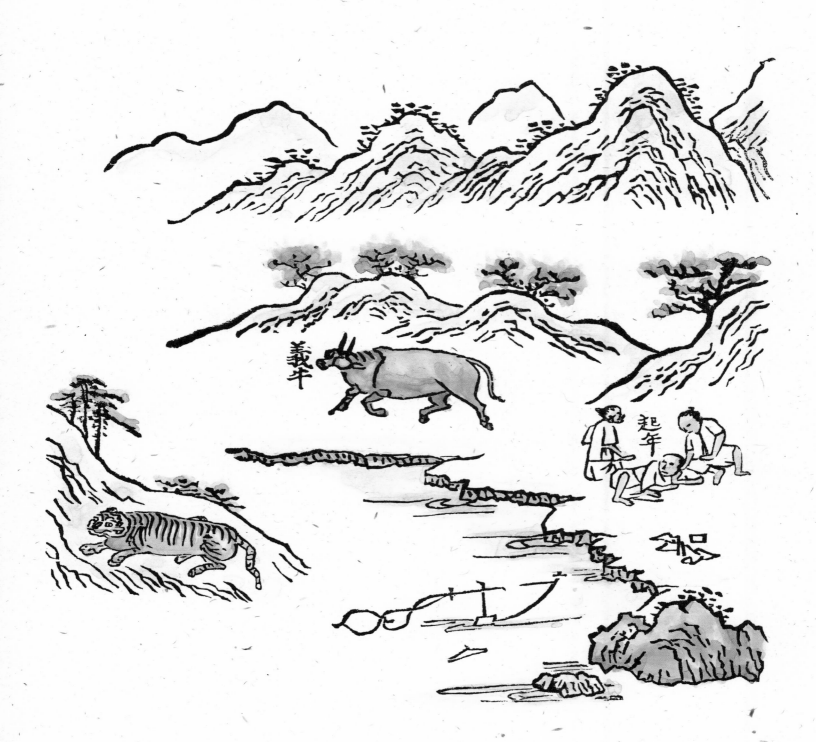

기년은 병들어 누웠으나 소는 일을 계속하다

소는 호랑이에게 공격을 당하기는 했으나 물리는 상처를 입지는 않았다.

기년이 병으로 누운 이후에도 밭 가는 일을 계속하며 태연자약한 모습이었다.

물을 마시고 여물을 먹는 것도 전과 다름이 없었다.

人病牛役

牛則雖經虎搏 而曾無所被嚙也 自起年臥病 連服耕載之役 猶自如也 飮齕亦自如也

Gi-nyeon Lies Ill, but Cow Continues to Work

The cow, although attacked by the tiger, had not been bitten and continued to plow the fields calmly while Gi-nyeon lied ill. She ate fodder and drank water as before.

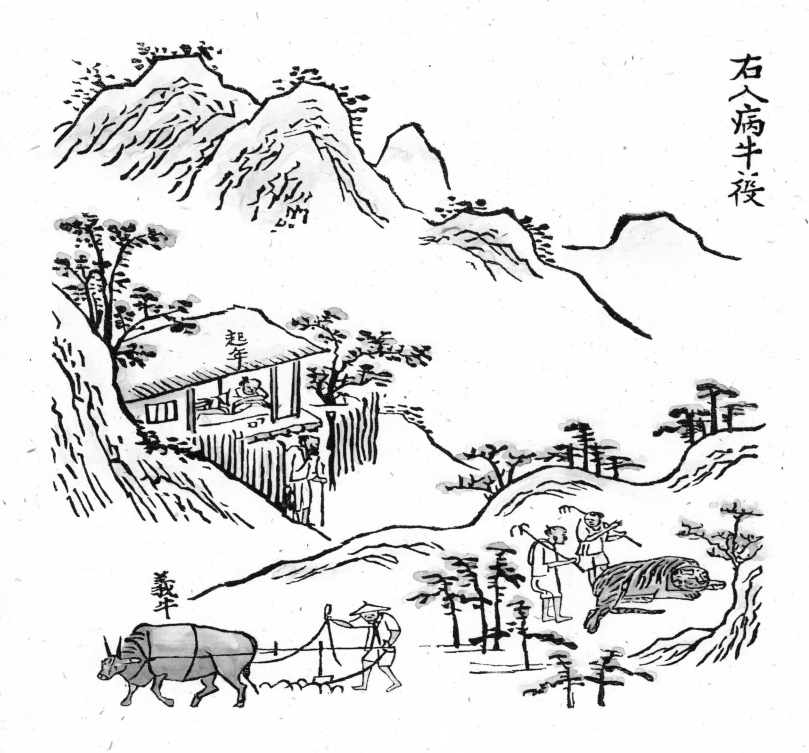

右入病牛役

기년이 죽자 소도 따라 죽다

기년은 상처가 갈수록 깊어져 스무 날을 견디다가 죽었다. 그런데 소는

주인이 죽던 날 미친 듯이 울부짖고 펄쩍펄쩍 뛰면서 물과 여물을 일체 끊은 채

안절부절 못 하였다. 무릇 사흘 밤낮을 그러다가 마침내는 죽고 말았다.

人亡牛斃

自此痛益彌 凡二十日而死 及其主殞之日 卽狂叫騰突 絶水蒭而遑遑者

凡三日夜 而竟死焉

When Gi-nyeon Dies, Cow Dies as well

Gi-nyeon's wounds got worse and he died after twenty days. On the day of his death, however, she was restless, wailing and jumping up and down, and stopped eating and drinking. She died in three days.

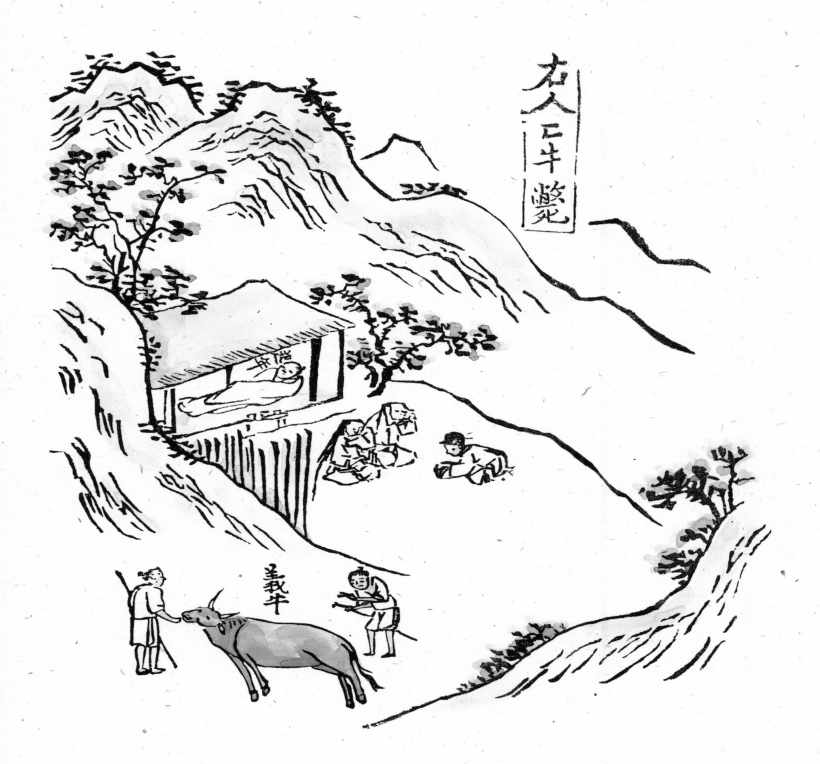

의리를 지킨 소의 무덤

기년은 임종을 앞두고서 집안사람들을 돌아보며 이렇게 말했다.

"호랑이 뱃속에 장사지내는 것을 모면하고 목숨을 연장하여 지금에 이르게 된 게

누구의 덕이겠느냐? 내가 죽은 뒤에라도 이 소는 팔지 말거라! 소가 늙어서

죽는다 해도 그 고기를 먹지 말고 반드시 내 무덤 곁에 장사지내도록 하여라."

義牛塚

將死 顧家人曰 得免於虎腹 延息到今 誰之力耶 吾死後 勿賣此牛 牛雖老自斃 勿食其肉

必葬吾墓傍 言訖而逝

The Grave of the Dutiful Cow

At Gi-nyeon's hour of death he said to his household, "I owe my cow for not having ended up in
the tiger's stomach and having my life prolonged until today. Do not sell her after
my death, or eat her meat if she dies. Bury her next to me."

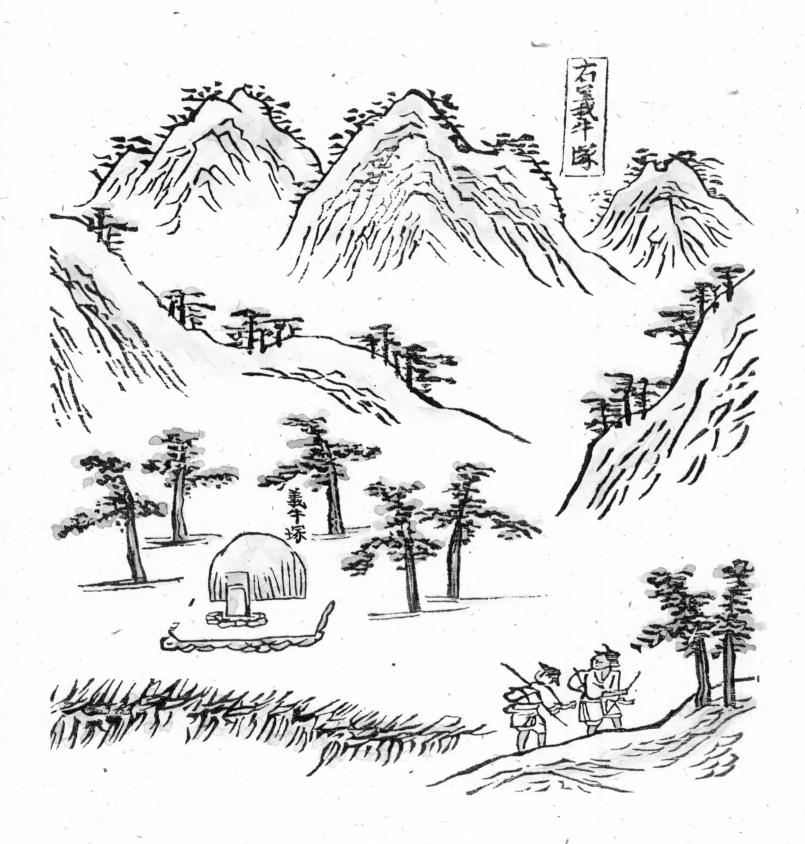

의우도서문

문수점文殊店은 삼면이 산으로 둘러싸인 곳으로 선산군善山郡 관아 동쪽에 위치하고 있다. 문수점에 사는 백성 김기년金起年은 암소 한 마리를 키우고 있었다.

올 여름 쟁기와 보습을 소에 지우고 밭을 갈고 있었는데, 밭을 다 갈기도 전에 사나운 호랑이가 숲 속에서 뛰쳐나와 소를 향해 덤벼들었다. 기년은 깜짝 놀라 어쩔 줄을 몰라 하다가 쟁기도구를 손에 쥐고서 소리를 지르며 호랑이를 쫓았다. 그런데 호랑이가 갑자기 소를 놔두고 사람에게 달려들었다. 갑작스런 호랑이의 공격에 다급해진 기년은 대응할 길이 없었다. 그저 양손으로 호랑어 아가리를 막을 뿐이었다. 기년이 어찌할 바를 모르고 거꾸러지는 사이 소는 벌써 소리를 지르며 뛰어들어 호랑이를 들이받았다. 몇 차례 들이받지 않았는데도 호랑이는 허리와 둥짝 곳곳에 소뿔의 공격을 받아 피가 솟구치고 상처가 심각했다. 호랑이는 마침내 기세가 꺾여 기년을 놔두고 달아났으나 몇 리 못가서 쓰러져 죽었다. 정강이와 다리를 물린 기년은 한참이 지난 뒤에 정신을 차렸다. 그런 뒤에 절뚝

義牛圖序

文殊店 在善山治之東 三面皆山也店民金起年 畜一牝牛 今年夏 載耒耜而田之 田未了 有猛虎 突林中而搏其牛 起年惶惑 手耒具而號逐之 虎洒捨牛而攫人 起年急 無以應猝 徒以兩手捍虎吻 蒼黃顚踣之際 牛已叫躍 觸其虎 不數 虎之腰背 遍受其角也 血射而瘡緊 虎遂氣窘勢奪 釋起年而走 不數里而仆斃起年雖腿啣枝嚙 移時定氣 然

A Preface to The Dutiful Cow—A Cartoon

Munsujeom is a small village east of the municipal headquarters of Seonsan Gun (County), surrounded by mountains on three sides. Kim Gi-nyeon, a commoner living in this village, had a cow. This past summer, while he was driving his cow plowing the fields, a ferocious tiger leaped toward the cow out of a nearby forest. Totally surprised, Gi-nyeon initially did not know what to do, but soon tried to chase it away, shouting at the tiger and whirling an implement in his hand. Suddenly, the tiger turned away from the cow to Gi-nyeon. He could not help but trying to block the tiger's mouth with his two hands. As Gi-nyeon tumbled to the ground with the tiger, his cow, emitting squeals, butted the tiger with her horns. Although butted just a few times by the cow, the tiger sustained severe

거리며 소를 끌고 집으로 돌아왔다.

그 일이 발생한 뒤로 기년은 상처가 갈수록 깊어져 스무 날을 견디다가 죽었다. 그가 임종을 앞두고서 집안사람들을 돌아보며 이렇게 말했다.

"호랑이 뱃속에 장사지내는 것을 모면하고 목숨을 연장하여 지금에 이르게 된 게 누구의 덕이겠느냐. 내가 죽은 뒤에라도 이 소는 팔지 말거라. 소가 늙어서 죽는다 해도 그 고기를 먹지 말고 반드시 내 무덤 곁에 장사지내도록 하여라." 유언을 마치자 숨을 거두었다.

소는 호랑이에게 공격을 당하기는 했으나 물리는 상처를 입지는 않았다. 기년이 병으로 누운 이후에도 밭 가는 일을 계속하며 태연자약한 모습이었다. 물을 마시고 여물을 먹는 것도 전과 다름이 없었다. 그런데 주인이 죽던 날에는 미친 듯이 울부짖고 펄쩍펄쩍 뛰면서 물과 여물을 일체 끊은 채 안절부절 못 하였다. 무릇 사흘 밤낮을 그러다가 마침내는 죽고 말았다.

後蹣跚牽牛而還 自此痛益彌 凡二十日而死 將死 顧家人曰 得免於虎腹 延息到今 誰之力耶 吾死後 勿賣此牛 牛雖老自斃 勿食其肉 必葬吾墓傍 言訖而逝 牛則雖經虎搏 而曾無所被噬也 自起年臥病 連服耕載之役 猶自如也 飮齕亦自如也 及其主殞之日 卽狂叫騰突 絶水莝而遑遑者 凡三日夜 而竟死焉 嗚呼 角者吾知其能觸 而牛之牡者 任其責 故體甚朴而力甚劫 角甚崢而觸甚瘡 雖處於虎豹之間 以其角與力而免焉 亦未聞觸虎豹而能

wounds in its loin and back and bled profusely. No sooner had the tiger released its grip on the man and run away a short distance, than it died. Bitten in his shins and legs, Gi-nyeon came to his senses after a while and drove his cow home limping. His wounds got worse and he died after twenty days. At his hour of death he said to his household, "I owe my cow for not having ended up in the tiger's stomach and having my life prolonged until today. Do not sell her after my death, or eat her meat if she dies. Bury her next to me." He died with these last words.

The cow, although attacked by the tiger, had not been bitten and continued to plow the fields calmly while Gi-nyeon lied ill. She ate fodder and drank water as before. On the day of Gi-nyeon's death, however, she was restless, wailing

오호라, 뿔을 가진 짐승이 그 뿔로 상대를 받을 수 있다는 사실을 나는 잘 알고 있지마는, 소 가운데서 수컷만이 그럴 수 있을 뿐이다. 따라서 그 몸집은 몹시 우람하고 힘은 몹시 세며 뿔은 몹시 커서, 받히면 몹시 큰 상처를 입게 된다. 비록 호랑이나 표범 사이에 둔다 해도 그 뿔과 힘으로 살아날 수 있다. 그렇다고는 하지만 암소가 호랑이와 표범을 뿔로 받아서 죽였다는 이야기는 아직까지 들어 본 적이 없다. 이 소는 암소로서 힘도 세지 못하고 뿔도 크지 않다. 오로지 주인을 지키고 죽음을 구하려는 정성으로 제 힘과 뿔이 어떠한지를 잊고서 죽기를 각오하고 들이받았다. 그리하여 호랑이를 쓰러뜨려 죽이고 주인을 살려냈으니 이것 자체가 벌써 기이한 일이다. 게다가 주인이 죽던 날에는 미친 듯 날뛰고 울부짖었으며, 이후 사흘이나 먹지 않고서 죽었다. 이 얼마나 매서운 충성스러움과 의로움인가! 그 매서움이 충성스럽고 의로운 사나이보다 못하지 않다.

충성스러움과 의로움은 타고난 천성을 그대로 지키는 사람이 본래부터 지닌 덕성이다. 그럼에도 불

殪者 今玆之牛 牝而不力與角 徒以衛主救死之誠 忘其力與角 殊死觝觸之 能使虎殪而主活 斯已奇矣 逮其主死之日 狂奔呼吼 不食三日而死 是何忠義之烈 烈不下於忠義之士耶人之有秉彝之天者 忠義迺所固有 而班班載籍者 百歲而堇數十 迺以冥然迷畜 而有是理耶 彼畜物禽虫之報恩者 終古何限 而未聞有如此 此特外乎牛

and jumping up and down, and stopped eating and drinking. She died in three days.

Alas! I had never heard of a cow butting a tiger to death! I know animals with horns butt, but among bovines, only bulls do. Bulls have a big body and immense strength. With their big horns, they can do real damage. Using their horns and strength, they can survive tigers and leopards. But cows have no chance! The bovine in this cartoon is a cow, and as such, is not strong, nor her horns big. With a single-minded resolve to save her master from death, she butted the tiger, oblivious of her weaknesses. What an extraordinary feat!

Moreover, she was crazed and agitated on the day of her master's death, and starved to death in three days afterwards. What remarkable loyalty and righteousness! Certainly not less than any man's!

Some people are loyal and righteous by nature. But there are only a few tens of recorded cases of such people in a hundred years. How can an animal without the capacity of speech or intelligence possess these qualities? While one

구하고 문헌에 뚜렷하게 기록된 의로운 사람은 백 년 동안 겨우 수십 명에 지나지 않는다. 그렇건만 말도 못 하는 어두운 짐승으로서 이러한 이치를 가지고 있단 말인가! 먼 옛날부터 길짐승과 날짐승 가운데 은혜를 갚을 줄 아는 짐승의 수를 어찌 다 헤아릴 수 있겠는가마는, 이런 일이 있다는 것은 들어 본 바 없다. 이는 소가 아닌 사람의 처신에 가깝다. 또 사람과 같음에 그치지 않고, 바로 사람 중에서도 충성스럽고 의로운 사나이에 해당한다.

나는 충성스럽고 의로운 것만 보일 뿐 그런 일을 한 것이 소라는 사실은 보이지 않는다. 그렇지만 이러한 일을 능히 할 수 있다는 것이 동물의 본성은 아니다. 사실 지극한 덕德의 교화敎化가 낳은 결과인 것이다. 성인이 다스리던 삼대三代(중국 상고 시절의 하夏·은殷·주周 세 나라) 시대에도 들어 보지 못하던 일이 지금 시대에 홀연히 나타나게 되었다. 의로운 소를 가상하게 여기는 데 그칠 일이 아니니, 우리 임금님의 덕화德化에 감동하는 마음이 남몰래 일어날 뿐이다.

숭정 경오년(1630) 초가을에 선산부사 현주玄洲 조찬한趙纘韓이 쓰다.

而內人 又不特內人而已 迺人之忠義之士也 吾見其忠義 而未見其爲牛也 雖然物之能是者 非物之自性也 迺至德之化有以致之者也 三代聖世之所未聞 而乃今忽有之 非惟以義牛爲可尙 而竊有感於王化焉耳

崇禎 庚午 孟秋 府使 玄州 趙纘韓 序

may never know how many land animals and birds have shown the capacity to repay for favors since old times, I have not heard of such a case myself. What the cow did is almost a human act. Not just any human actit is the act of a loyal and righteous human being. I see only the loyal and righteous act itself not that of a cow.

However, animals are not born with this capacity. It is a result of moral teaching. What was not heard of even during the sage kings-ruled Three Kingdoms Era (Ha, Eun, and Ju in the antiquity in Chinese history), unexpectedly occurred today. I do not want just to consider this as a commendable act by a cow, but I view it as a result of the moral influence of His Majesty the King.

Early fall, the Year of Gyeong-o (1630), the Sungjeong Era

Jo Chan-han (pen name Hyeon-ju)

Magistrate of Seonsan County

엮은이 이기웅李起雄은 1940년 강릉 선교장船橋莊에서 태어나 1960년대 중반 출판계에 몸담은 이래, 1971년 열화당悅話堂을 설립, 우리나라 미술출판 분야를 개척해 왔다. 1988년 몇몇 뜻있는 출판인들과 함께 우리 출판 환경의 혁신을 위해 파주출판도시 추진을 입안하면서 그 조직의 책임을 맡아 근 이십 년간 출판도시 건설에 힘써 왔다. 한국일보.백상출판문화상을 십여 차례 수상했고, 출판학회상, 대한민국문화예술상, 중앙언론문화상, 가톨릭 매스컴 대상, 한국건축가협회상 특별상, 인촌상仁村賞 등을 수상했다. 올림픽조직위원회 전문위원, 서울예술대학 강사,『출판저널』창간편집인, 한국출판협동조합 이사장, 그리고 한국출판유통주식회사를 설립하여 운영위원장을 역임한 바 있으며, 현재 파주출판문화정보산업단지 및 출판도시문화재단 이사장으로 있다. 저서로『출판도시를 향한 책의 여정』(2001), 편역서로『안중근 전쟁, 끝나지 않았다』(2000), 사진집으로『세상의 어린이들』(2001) 등이 있다.

Series Editor Yi Ki-ung was born at Seongyojang, Gangneung, in 1940. He started working in the Korean publishing industry in the mid-1960s and founded Youlhwadang Publisher in 1971. He has been a true trailblazer in the industry ever since. Particularly, in 1988, with other publishers who shared the same vision, he established plans to build Paju Bookcity and led the effort for almost 20 years. He has received Hankook Ilbo's Baeksang Publishing Culture Award more that ten times, the Korean Publishing Science Society Award, the Culture and Arts Award of the Republic of Korea, JoongAng Journalism Culture Award, Grand Catholic Mass Communication Award, Korean Institute of Architects Special Award, and Inchon Award. He served as a professional member of 88 Olympic Organizing Committee, a lecturer at Seoul Institute of the Arts, the Charter Editor of *The Korean Publishing Journal*, and the Chairman of Korea Publishers Co-operative. He founded Booxen Co., Ltd. (a Korean publishing materials handling company) and served as its Chairman of the Operating Committee. He is currently the Chairman of Cooperative of Paju Bookcity and Bookcity Culture Foundation. Books he wrote include *My Journey to Paju Bookcity* (2001) and *Children of the World* (2001). He edited *The Unending War of An Jung-geun* (2000).

북시티에서 엮는 이야기 1
의리를 지킨 소 이야기 이기웅 엮음

초판발행 2007년 5월 1일 발행인 李起雄 발행처 悅話堂
경기도 파주시 교하읍 문발리 520-10 파주출판도시 전화 (031)955-7000, 팩스 (031)955-7010 www.youlhwadang.co.kr yhdp@youlhwadang.co.kr
등록번호 제10-74호 등록일자 1971년 7월 2일

義牛圖 작자미상 1685년작 義牛圖序 趙纘韓 1630년 기록 國譯 安大會 명지대학교 국문과 교수 英譯 金健一 미국 톨리도 대학 교수
편집 조윤형·이수정 북디자인 공미경 채색 이민영 인쇄 (주)로얄프로세스 제책 (주)가나안제책

Tales from the Bookcity 1
The Story of a Dutiful Cow Edited by Yi Ki-ung

The Dutiful Cow–A Cartoon (1685) author unknown **A Preface to The Dutiful Cow–A Cartoon (1630)** Jo Chan-han
Korean Translation An Dae-hoe, Professor of Korean Literature, Myongji University, Korea
English Translation Ken I. Kim, Professor of Global and Strategic Management, the University of Toledo, USA

The Story of a Dutiful Cow © 2007 by Yi Ki-ung
Published by Youlhwadang Publisher, 520-10 Paju Bookcity, Munbal-Ri, Gyoha-Eup, Paju-Si, Gyeonggi-Do, Korea
Printed in Korea.

ISBN 978-89-301-0277-3